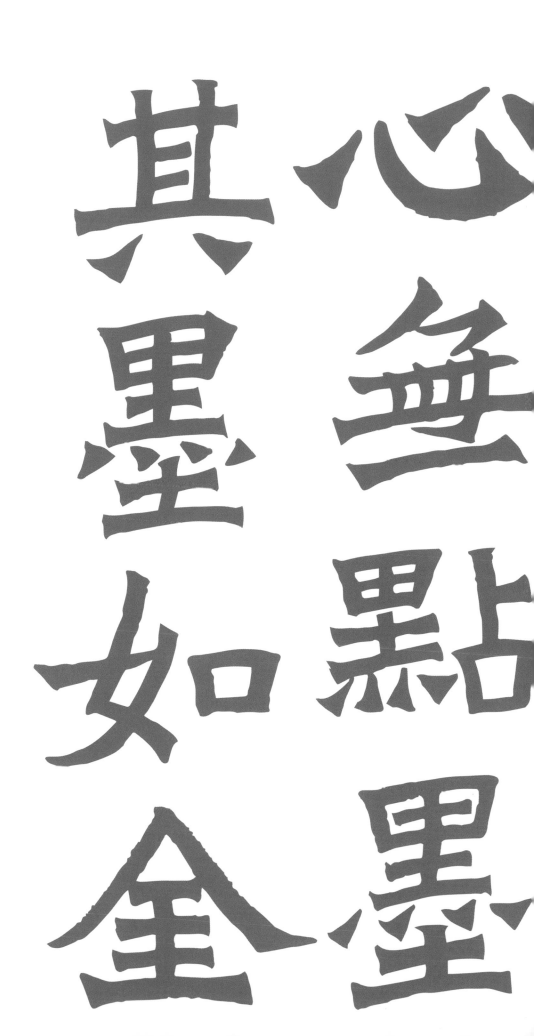

心無點墨 其墨如金

以筆為刀，以紙為石——心之魏碑

地球禪者　洪啟嵩

以筆為刀　以紙為石
金石相銘　妙成紀心
意在筆先　炁化書後
神明達通　覺心現前

魏碑，指的是以魏晉南北朝之北朝北魏、東魏、西魏、北齊、北周的碑刻書法。在漢字書法史上，有「北碑南帖」、「北雄南秀」之說。「北碑」即指魏碑，代表著雄健博壯、自然古奇的風格。

魏碑是書法藝術的高峯成就，這個時期的魏碑書法表現在用筆、體勢和風格上，呈現出千變萬化的姿態。它為隋唐楷書的形式，奠定了堅實的基礎。由於魏碑字體的豐富多彩，自具各種風格。而從漢隸筆法，發展出結構謹嚴，筆劃沉著，雄健挺拔，有時又自在奔放，成為別具風格的書體，深受大眾的喜愛，而廣為發展。這個時期的碑刻文字，正處於由隸變楷的交會之際，而行草也同時兼行，這樣的因緣再賦予了傳承與創新的豐富動能。

而北魏拓拔氏所建構的北方民族文化，表現於這些刻石上，更展示出文字體勢剛健，天然疏朗的文字風格；在文字由隸書轉成楷書之際，文字的流變元素，多元且自由奔放。因此，其字體剛健而柔圓，而柔圓中亦有壯麗，方筆、圓筆各自呈顯，隸體楷體兼錯合流，因此更成為隋唐之後書家之楷模。此時正處胡漢文化交流之時，而佛法由絲路而來，成為開放而創新時代的因緣。北魏王朝定都平城長達九十七年，且是孝文帝故里。平城即今之大同，而其中雲岡石窟五萬九千佛及珍貴的刻碑，更是魏碑文化源流的心中心。

許多碑刻從大同雲岡石窟、洛陽龍門石窟等處流出，蘊育並創造出世界性文化的新型態。

二〇一三年，癸巳年，雲岡石窟開鑿二十六甲子，在雲岡石窟研究院張焯院長的邀請下，中秋夜我於雲岡石窟舉辦了「月下

「雲岡三千年」的盛宴，近二百位企業、藝術、文化界的地球菁英共與盛會，我也因此盛緣而開始書寫魏碑，並以魏碑題下：「月下雲岡記」，連同全體與會嘉賓的姓名，共同鐫石雲岡。

因為雲岡石窟，我與魏碑文化、書法結下了深刻的因緣，更體會魏碑書法深刻而開放的文化與藝術境界。魏碑在書法文化上的特別之處在於，它用柔軟的筆展現出了鐫刻在石頭上的藝境，表現了「剛」跟「柔」這兩種極端的特質，因而將書法藝術提升到新的境界，達到書寫藝術上的一個偉大的高峰。

真正的書法，甚實是一種自心的展現狀態，它書寫的是我們的心──不只書寫我們的心境，更是書寫心中的真與善，從中得到了美，展現出聖境的狀態。所以古來書法大家，都是從「心」出發，讓「形」寓於「心」，才能達到甚深的藝境。但是它又不僅止於是藝術，而是「心」的全然展現，所以說，書法是「心之大美」。

以無所得故，心無點墨，以真空妙有故，其墨如金，這也是以《心無點墨‧其墨如金》做為本次魏碑書法作品集名稱的因緣。因此，寫書法可以讓我們愈來愈健康、愈來愈快樂、心愈來愈寧靜、安定，身心氣脈也愈來愈通暢，對世界充滿了正向的心念。藉著書法的鍛鍊，可以讓我們對自身、對世界，產生更大的正能量。

靜心觀之，能正氣通脈。

而在書法藝術中，魏碑又特別蘊含著時代性的開創精神。我將魏碑的核心精神歸納為「合、新、普、覺」四個字：

「合」：是指其發生於世界文化融會之際，以開放為精神，融攝中華、印度鮮卑及各種原形文化，成為新的文化典範。而這種文化的傳承與創新的歷程，啟迪了大唐文化的世界視野。

「新」：是指其創新與自由在隸、楷交會之際，開創出新的文化與新的文明載體。

「普」：是指其將廟堂文化轉成普世的文化流傳，一般平民的創作美學，豐富了中華文化，讓中華人文得以普傳。

「覺」：則以魏碑為載體，佛法的覺性，深化融入了中華文化，開出新的覺性時代。

在邁入全地球時代的前地球文明中，期望新魏碑的運動，能成為開出地球新「合、新、普、覺」的概念載體，創發更豐圓滿的地球文化！

目錄

魏碑藝術

新魏碑賦

以筆為刀以紙為石金石相銘妙成紀心

意在筆先炁化書後神明達通覽心現前

形為心使澹清境寂如天嬌虹雲鳴欣通

燦然現身幻影無跡奇宕密絕驚世駭空

暗石藏虎盤根臥龍石裂文錦絲衍籐菌

苔衣相惜淨月冥照萬古風流軌奇則妙

崖崩石鉅雷走驚湍斜陽倚洞丹霞伏光

寒岩舞靈元璧生孔玲瓏吹玉籟袂嵐雰

清嘯猿共嵯峨蓮峰淨心空朗悟無所得

合融時代地球開新普世傳化悟眾覺成

無心恰恰寂寂惺惺一片天然境了智圓

豁然忘言春秋冬夏無事正好拈筆會心

癸巳喜吉地球禪者洪啟嵩 合十

新魏碑賦
中堂 110X93cm 2013

以筆為刀　以紙為石　金石相銘　妙成紀心
意在筆先　氼化書後　神明達通　覺心現前
形為心使　澹清境寂　如天嬌虹　雲鳴欣通
燦然現身　幻影無跡　奇宕密絕　驚世駭空
暗石藏虎　盤根臥龍　石裂文錦　絲衍藤苗
苔衣相惜　淨月冥照　萬古風流　軌奇則妙
崖崩石鉅　雷走驚湍　斜陽倚洞　丹霞伏光
寒岩舞靈　元璧生孔　玲瓏吹玉　霑袂嵐霧
清嘯猿共　嵯峨蓮峰　淨心空明　悟無所得
合融時代　地球開新　普世傳化　悟眾覺成
無心恰恰　寂寂惺惺　一片天然　境了智圓
豁然忘言　春秋冬夏　無事正好　拈筆會心

9

龍遊出海

一切時定

丁酉 禪者南玥

寒山引

丁酉禪者南玥

寒山引
立軸　30X63cm　2017

龍遊出海　一切時定
立軸　43X63cm　2017

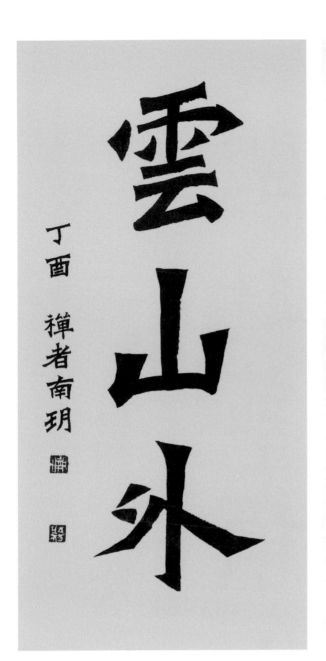

松寂深
立軸 30X63cm 2017

雲山外
立軸 30X63cm 2017

閒遊華頂上

日朗晝光輝

四顧晴空裏

白雲同鶴飛

寒山子詩

丁酉地球禪者南玥

寒山子詩
橫幅　180x90cm　2017
閑遊華頂上，日朗晝光輝，
四顧晴空裏，白雲同鶴飛。

丹霞碧照

丁酉　南玥

行住坐臥春夏秋冬

丁酉　禪者南玥

行住坐臥春夏秋冬
立軸　30X63cm　2017

丹霞碧照
立軸　43X63cm　2017

聽茶聲

丁酉　南玥

松風吟

丁酉　禪者南玥

松風吟
立軸　30X63cm　2017

聽茶聲
立軸　30X63cm　2017

山吹曲妙松風吟
雅韻北斗洩清聲

歲次丁酉 地球禪者南玥

山吹曲妙松風吟
雅韻北斗洩清聲
中堂 65X135cm 2017

淵寂湛

丁酉 南玥

淵寂湛
立軸 30X63cm 2017

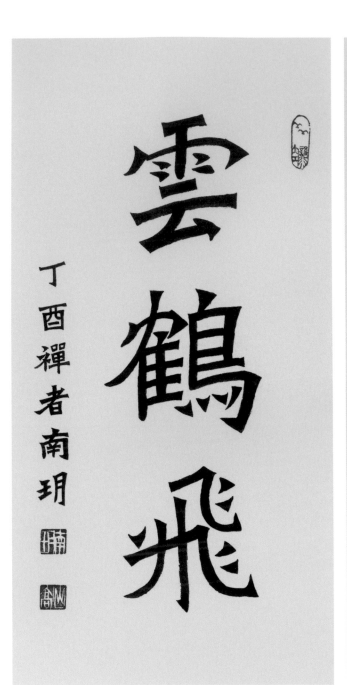

鏡貼萬頃一片

寂清

丁酉 禪者 南玥

雲鶴飛

丁酉禪者南玥

鏡照萬頃一片寂清
立軸 30X63cm 2017

雲鶴飛
立軸 43X63cm 2017

茶的心 大地的心

茶的心 大地的心

歲次丁酉
地球禪者南玥

茶的心大地的心
中堂 63X130cm 2017

我捲起靈山上的雲 鋪成了七彩的錦

我拈起太陽的光 織成了千葉的寶華蓮座

敷坐在上 念清明 法界入娑婆

光喜常雨淨甘露 大悲無害生慈心

歲次丁酉 地球禪者南玥

我捲起靈山上的雲 鋪成了七彩的錦
我拈起太陽的光 織成了千葉的寶華蓮座
敷坐在上 念清明 法界入娑婆
光喜常雨淨甘露 大悲無害生慈心
中堂 83x163cm 2017

20

寂寂現成 惺惺自醒

歲次丁酉
地球禪者南玥

寂寂現成 惺惺自醒
立軸 33x65cm 2017

心月雲身

歲次丁酉地球禪者南玥

水月觀音

丁酉 禪者南玥

心月雲身
中堂 63x130cm 2017

水月觀音
立軸 33x65cm 2017

虹光飲

丁酉　禪者南玥

虹光飲
斗方 63X63cm 2017

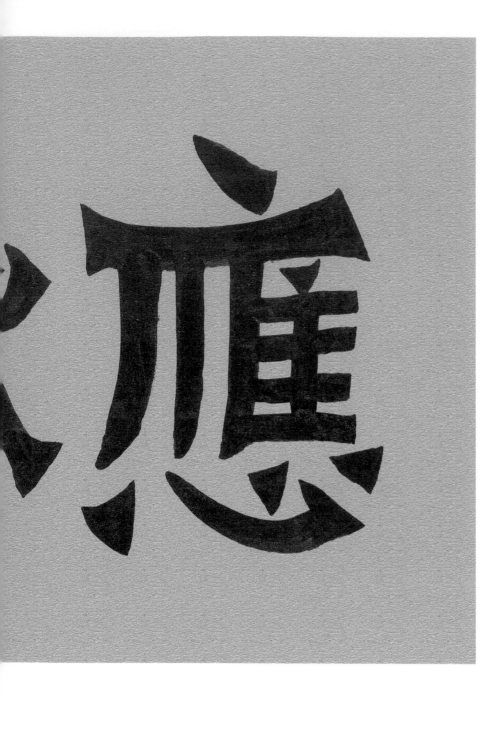

應緣來

138x70cm 2018

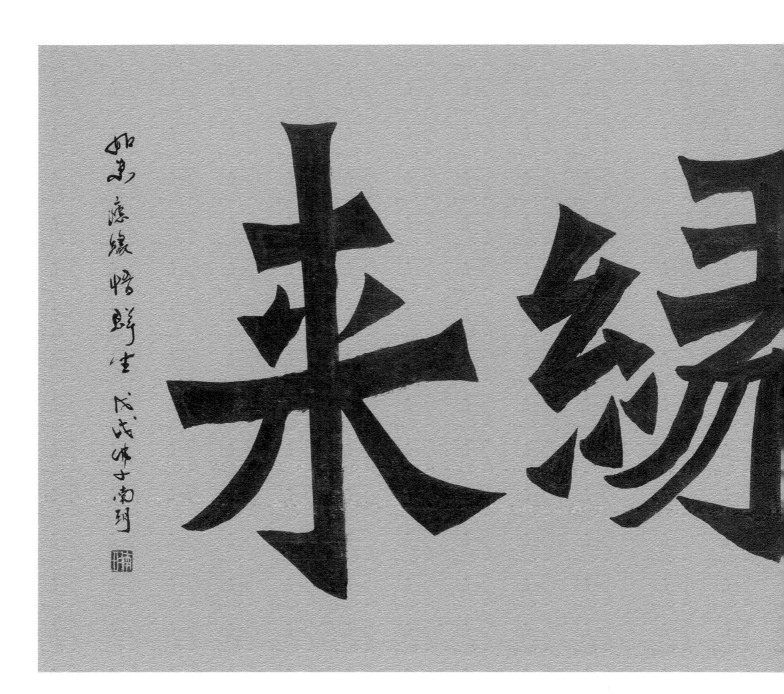

如來應緣悟般生 戊戌佛十南玠

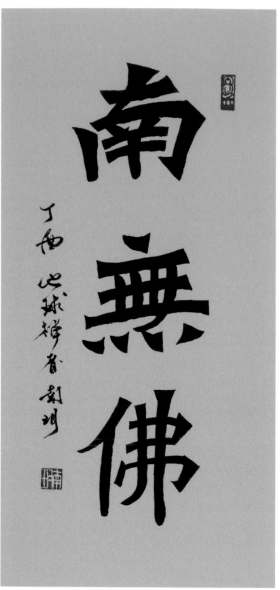

南無佛
立軸 33x65cm 2017

窗獨入月一心平明
立軸 33x65cm 2017

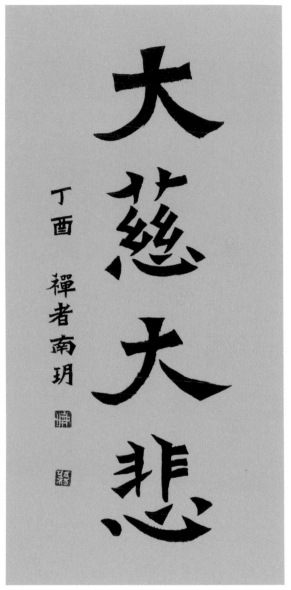

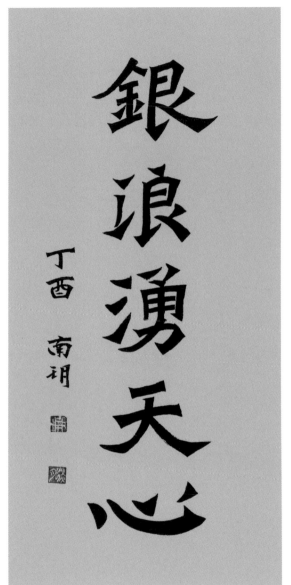

大慈大悲
立軸 33x65cm 2017

銀浪湧天心
立軸 33x65cm 2017

菩提心為因大悲為
根本方便為究竟

大日經住心品 歲次丁酉 地球禪者南玥

知自心
云何菩提謂如實

大日經住心品 歲次丁酉
地球禪者南玥

菩提心為因
大悲為根本
方便為究竟
中堂 63X130cm 2017

云何菩提 謂如實知自心
中堂 63X130cm 2017

直心是菩薩淨土菩薩成佛時不
諂眾生來生其國深心是菩薩淨
土菩薩成佛時具足功德眾生來
生其國

維摩經佛國品 歲次丁酉 地球禪者南玥

維摩經佛國品 摘錄
中堂 63X130cm 2017

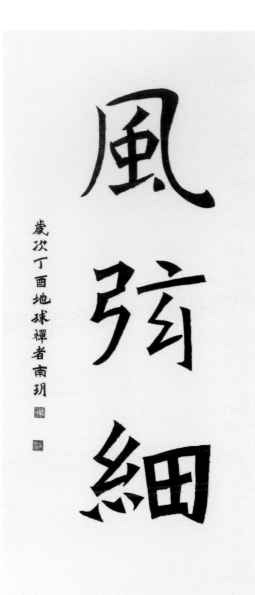

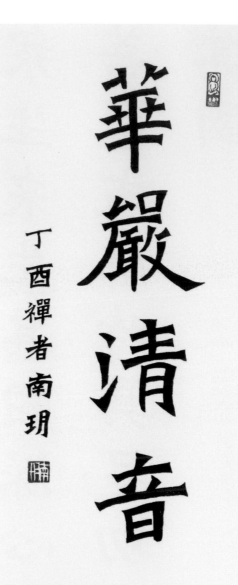

華嚴清音
立軸 45x65cm 2017

風弦細
中堂 65x135cm 2017

清心妙
立軸 41x65cm 2017

觀自在
立軸 33x65cm 2017

觀自在

丁酉 禪者南玥

丁酉 南玥

清心妙

星瀑天水 烹茶飲清寧
江空明秋月 億萬経卷藏心

歲次丁酉 地球禪者南玥

星瀑天水 烹茶飲清寧
江空明秋月 億萬經卷藏心
中堂 86x170cm 2017

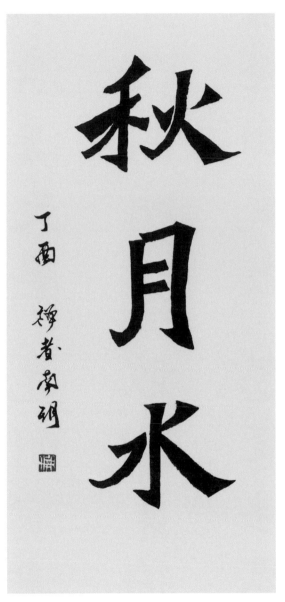

秋月水
立軸 33x65cm 2017

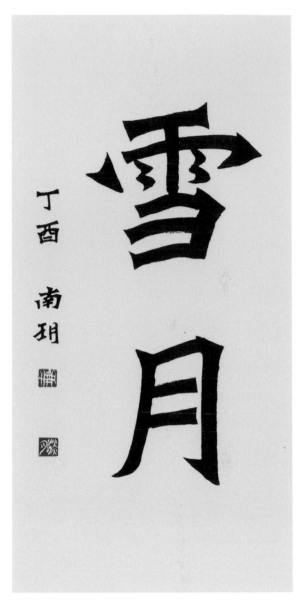

雪月
立軸 33x65cm 2017

銀浪湧天渠 光明演津波
身在高明 不敢翻身怕北辰破
語輕如風微 恐驚法界心

歲次丁酉 地球禪者南玥

銀浪湧天渠 光明演津波
身在高明 不敢翻身怕北辰破
語輕如風微 恐驚法界心

中堂 86x170cm 2017

覺幸福

地球禪者洪啓嵩

流光隨浪

歲次丁酉 地球禪者南玥

流光隨浪
立軸　33x65cm　2017

覺幸福
立軸　27x50cm　2017

人間寒山道寒山路不通夏天冰未釋

日出霧朦朧似我何由屆與君心不同

君心若似我還得到其中

寒山子詩 歲次丁酉地球禪者南玥

寒山子詩
中堂 86x170cm 2017

月雪
斗方 63X63cm 2017

月

雪

丁酉　禪者南玥

清風帶寬心寧
空釣白雲喜
無事正好
合掌常念觀世音

歲次丁酉
地球禪者南玥

可憐心緒任漂萍無整無運任散心
今朝莫恨今朝事不知昨日已種根

因果 自撰山居詩 歲次丁酉地球禪者南玥

清風帶寬心寧　空釣白雲喜
無事正好　合掌常念觀世音
中堂 65x135cm 2017

可憐心緒任漂萍　無整無運任散心
今朝莫恨今朝事　不知昨日已種根
條幅 45x180cm 2017

自歸於佛當願眾生體解大道發無上意

自歸於法當願眾生深入經藏智慧如海

自歸於僧當願眾生統理大眾一切無礙

華嚴經淨行品　歲次丁酉　地球禪者南玥 [印]

華嚴經淨行品 摘錄

中堂　82x170cm 2017

自皈於佛，當願眾生，體解大道，發無上心。

自皈於法，當願眾生，深入經藏，智慧如海。

自皈於僧，當願眾生，統理大眾，一切無礙。

佛見過去世　如是見未來亦見

現在世　一切行起滅明知所了

知所應修已修應斷悉已斷是

故名為佛

雜阿含經　歲次丁酉地球禪者南玥

雜阿含經 摘錄
中堂 65x135cm 2017

佛見過去世，如是見未來，亦見現在世，一切行起滅，明智所了知，所應修已修，應斷悉已斷，是故名為佛。

歸命千光眼大悲觀自在
具足百千手其眼亦復然
作世間父母能施眾生願

千光眼觀自在菩薩秘密法經　歲次丁酉地球禪者南玥

三身元我體四智本心明
身智融無礙應物任隨形

六祖法寶壇經

歲次丁酉　地球禪者南玥

一切法平等無有差別
是諸法實相義

思益梵天所問經論寂品 歲次丁酉 地球禪者南玥

通一切諸法是寂滅相
是名為佛

首楞嚴三昧經 歲次丁酉 地球禪者南玥

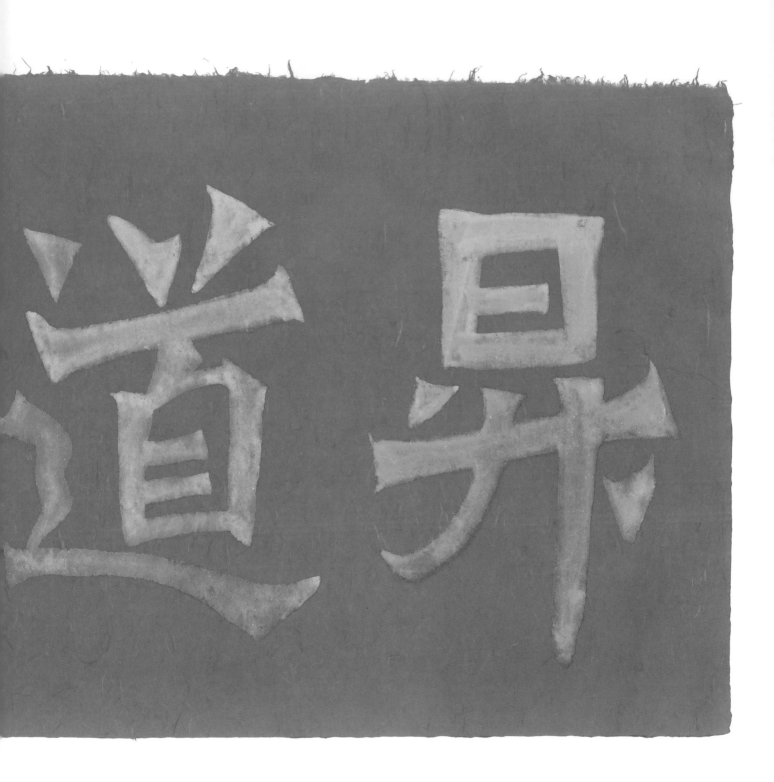

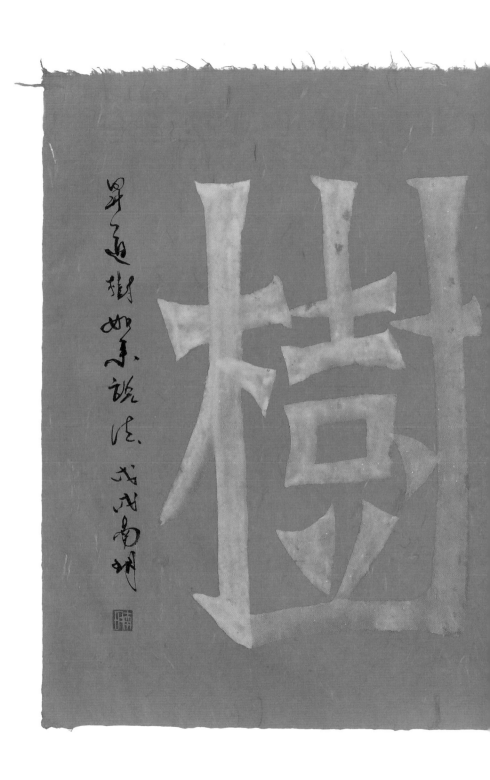

昇道樹
143x75cm 2018

無心泡茶茶味超絕無意飲茶

茶品至妙相會無我茶禪一味

無心自在妙契如如

歲次丁酉地球禪者南玥

無心泡茶茶味超絕　無意飲茶茶品至妙

相會無我茶禪一味　無心自在妙契如如

中堂　65x135cm　2017

棕櫚花滿院苔蘚入
間房彼此名言絕空
中聞異香

孟浩然題僧房 歲次丁酉地球禪者南玥

白雲松聲展袖風清
琴鳴迴音碧山空磬

丁酉 地球禪者南玥

孟浩然 題僧房
中堂 65×135cm 2017

白雲松聲展袖風清　琴鳴迴音碧山空磬
中堂 65×135cm 2017

是自在的健康覺悟

像青空一樣遠的湛然年輕

歲次丁酉　地球禪者南玥

似閒時亦不閒

寄有閒世人見靜元無靜看

父子相守空山坐無相如如

龐蘊詩　歲次丁酉地球禪者南玥

龐蘊詩
中堂　65x135cm 2017
父子相守空山坐
無相如如寄有閒
世人見靜元無靜
看似閒時亦不閒

像青空一樣遠的湛然年輕
是自在的健康覺悟
中堂　65x135cm 2017

48

袖雲捲起千個太陽
巧粧成一片蓮瓣
種在八功德水裏
長出千葉的淨蓮波湧

歲次丁酉
地球禪者南玥

袖雲捲起千個太陽
巧粧成一片蓮瓣
種在八功德水裏
長出千葉的淨蓮波湧

中堂 65x135cm 2017

坐酌泠泠水看煎瑟瑟塵無由

持一碗寄予愛茶人

白居易詩 山泉煎茶有懷

歲次丁酉 地球禪者南玥

苔滑非雨 松鳴亦非風

萬境如如 不變隨緣去

丁酉 地球禪者南玥

苔滑非雨 松鳴亦非風
萬境如如 不變隨緣去
中堂 65x140cm 2017

白居易詩 山泉煎茶有懷
坐酌泠泠水 看煎琴瑟塵
無由持一碗 寄予愛茶人
條幅 45x180cm 2017

清景為心有　五色蓮心間清開

一笑付天河光華星浪

達心見空澄　法界喜遊

歲次丁酉
地球禪者南玥 [印]

清景為心有　五色蓮心間清開
一笑付天河光華星浪
達心見空澄　法界喜遊
中堂　90x180cm 2017

準提佛母讚

天人丈夫觀世音　最勝金剛準提母　至心皈命災障消

增壽無量財寶盈　福德智慧大增長　諸佛菩薩善療護

生生世世離惡趣　速證無上大菩提　皈命七千萬正等

唵　折隸　主隸　准提娑訶

歲次丁酉　地球禪者南玥

準提佛母讚

大中堂　90x180cm　2017

天人丈夫觀世音　最勝金剛準提母　至心皈命災障消

增壽無量財寶盈　福德智慧大增長　諸佛菩薩善療護

生生世世離惡趣　速證無上大菩提　皈命七千萬正等

唵　折隸　主隸　準提娑訶

脈中也

不偏不倚　法界正中　恰恰現成　一切圓滿

條幅　45x180cm　2017

脈中也

不偏不倚　法界正中　恰恰現成　一切圓滿

歲次丁酉　地球禪者南玥

無師自然悟　無見自然通　無得自然成　金剛持自身

無修本來佛　無證金剛持　無行大圓滿　無得自成就

歲次丁酉　地球禪者南玥

無師自然悟　無見自然通　無得自然成　金剛持自身
無修本來佛　無證金剛持　無行大圓滿　無得自成就

條幅　45x180cm　2017

放下身心全清淨 一切煩惱不用管 宛然自在息中脈

金剛練成法界光 法爾自在好成佛 不可得中智無師

全體成就全如來 現空一片如是同

歲次丁酉 地球禪者南玥

放下身心全清淨　一切煩惱不用管
宛然自在息中脈　金剛練成法界光
法爾自在好成佛　不可得中智無師
全體成就全如來　現空一片如是同

大中堂　90x180cm　2017

竹徑從初地蓮峰出化城窗中三楚
盡林外九江平軟草承跌坐長松響
梵聲空居法雲外觀世得無生
王維 登辨覺寺 歲次丁酉地球禪者南玥

登陟寒山道寒山路不窮谿長石磊
磊澗闊草濛濛苔滑非關雨松鳴不
假風誰能超世累共坐白雲中
寒山子詩 歲次丁酉地球禪者南玥

王維 登辨覺寺
大中堂 90x180cm 2017

寒山子詩
大中堂 90x180cm 2017

自樂平生道煙蘿石洞間野情多放

曠長伴白雲閑有路不通世無心孰

可攀石牀孤夜坐圓月上寒山

寒山子詩 歲次丁酉地球禪者南玥

寒山子詩
大中堂 90x180cm 2017
自樂平生道，煙蘿石洞間。
野情多放曠，長伴白雲閑。
有路不通世，無心孰可攀。
石牀孤夜坐，圓月上寒山。

祝融高坐對寒峯雲水昭丘幾萬重
五月衲衣猶近火起來白鶴冷青松

懷素 寄衡嶽僧 歲次丁酉 地球禪者南玥

懷素 寄衡嶽僧
條幅 45x180cm 2017

祝融高坐對寒峰，雲水昭丘幾萬重。
五月衲衣猶近火，起來白鶴冷清松。

諸菩薩摩訶薩應如是生清淨心

不應住色生心不應住聲香味觸

法生心應無所住而生其心

金剛般若經 歲次丁酉地球禪者南玥

直心是菩薩淨土菩薩成佛時不

諂眾生來生其國深心是菩薩淨

土菩薩成佛時具足功德眾生來

生其國

維摩經佛國品 歲次丁酉 地球禪者南玥

金剛般若經 摘錄
大中堂 90x180cm 2017

維摩經 佛國品 摘錄
大中堂 90x180cm 2017

觀茶茶亦觀之 觀水水亦觀之
觀茶茶隨心去 茶自法性當知
爾觀空心空茶性隨空法界一
如隨心演現皆如意爾

歲次丁酉
地球禪者南玥

觀茶茶亦觀之 觀水水亦觀之
觀茶茶隨心去 茶自法性當知爾
觀空心空 茶性隨空 法界一如隨心演現
皆如意爾

大中堂 90x180cm 2017

一切如幻事
戊戌南朔
之味

三昧
138x70cm 2018

水清徹底兮魚行遲遲
空闊莫涯兮鳥飛杳杳

宏智正覺 坐禪箴 歲次丁酉地球禪者南玥

宏智正覺坐禪箴 摘錄
大中堂 90x180cm 2017
水清徹底兮魚行遲遲
空闊莫涯兮鳥飛杳杳

虛空無垢無自性能授種
種諸巧智由本自性常空
故緣起甚深難可見

大日經世間成就品 歲次丁酉地球禪者南玥

諸佛如来以大慈悲而以為心戒定慧
解脫解脫知見而以為身十力四無所畏
十八不共法大悲三念處而自莊嚴如
是觀者名觀佛

觀佛三昧海經觀相品 歲次丁酉 地球禪者南玥

大日經　世間成就品　摘錄
大中堂　90x180cm　2017

觀佛三昧海經　觀相品　摘錄
大中堂　90x180cm　2017

大學之道在明明德在親民在止於至
善知止而后有定定而后能靜靜而后
能安安而后能慮慮而后能得物有本
末事有終始知所先后則近道矣古之
欲明明德於天下者先治其國欲治其
國者先齊其家欲齊其家者先脩其身
欲脩其身者先正其心欲正其心者先
誠其意欲誠其意者先致其知致知在
格物物格而后知至知至而后意誠意

誠而后心正正所后身修而后

家齊家齊而后國治國治而后天下平
自天子以至於庶人壹是皆以循身為
本其本亂而末治者否矣其所厚者薄
而其所薄者厚未之有也

大學章句 歲次丁酉 地球禪者 南玥

大學章句
通屏 270x180cm 2017

聖智通
140x70cm 2018

元心照
140x70cm 2018

覺天下
70x142cm 2016

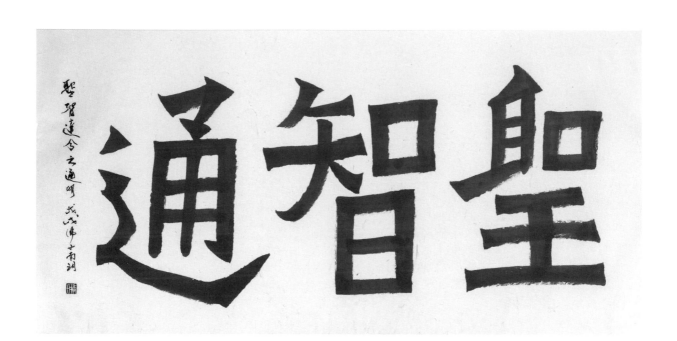

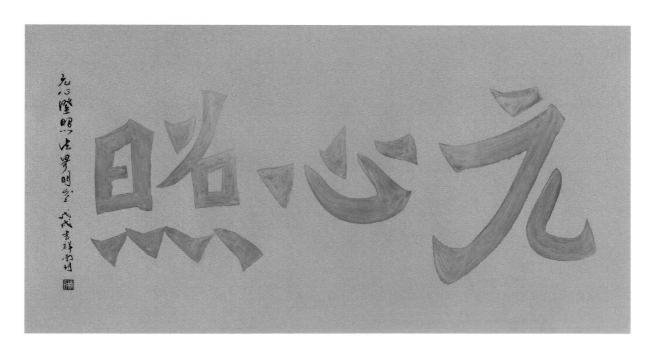

覺見天下

覺如身妄見

道覺法身眾生

戊子春禪南州

67

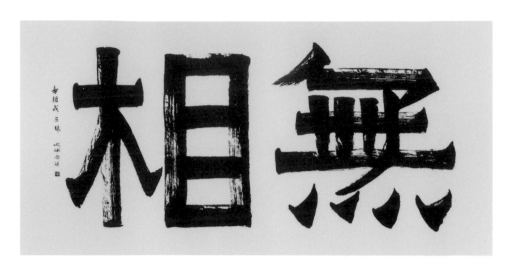

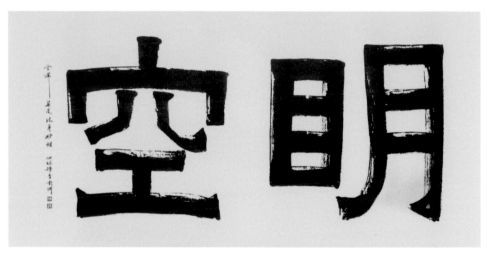

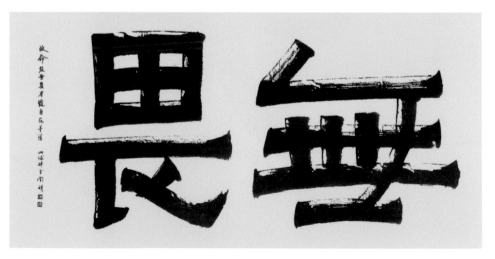

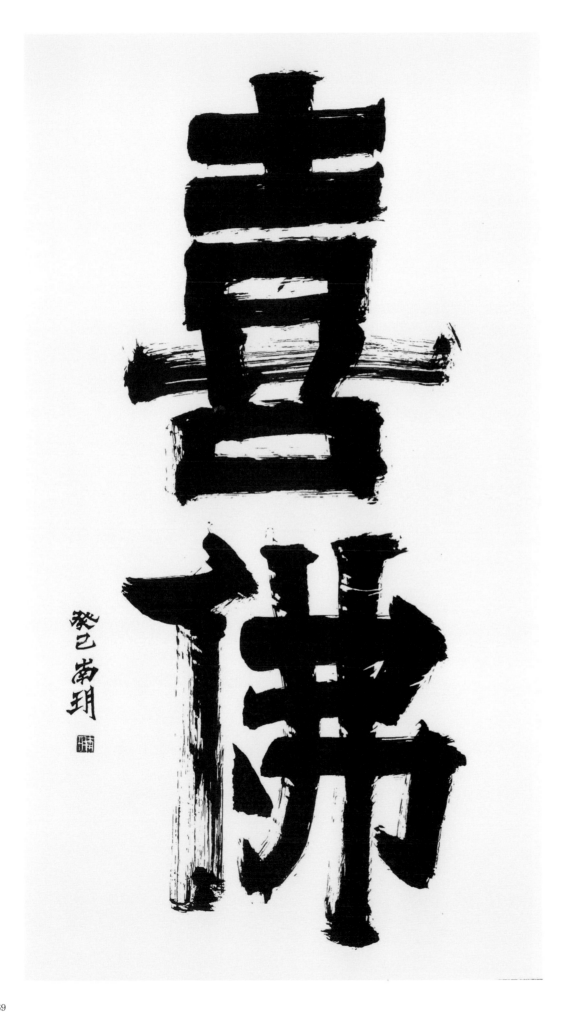

喜佛
中堂 70X140cm 2017

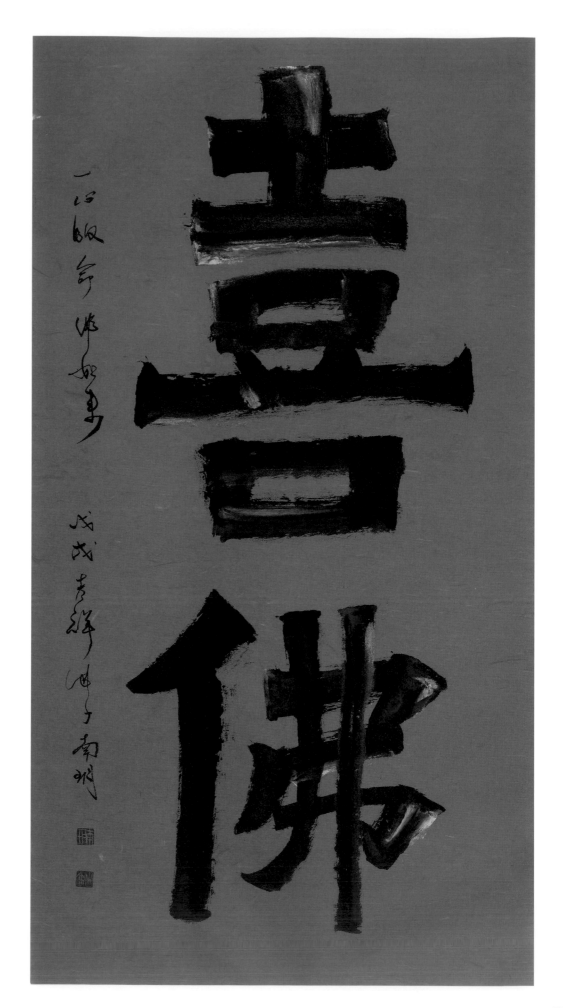

喜佛
76x144cm 2016



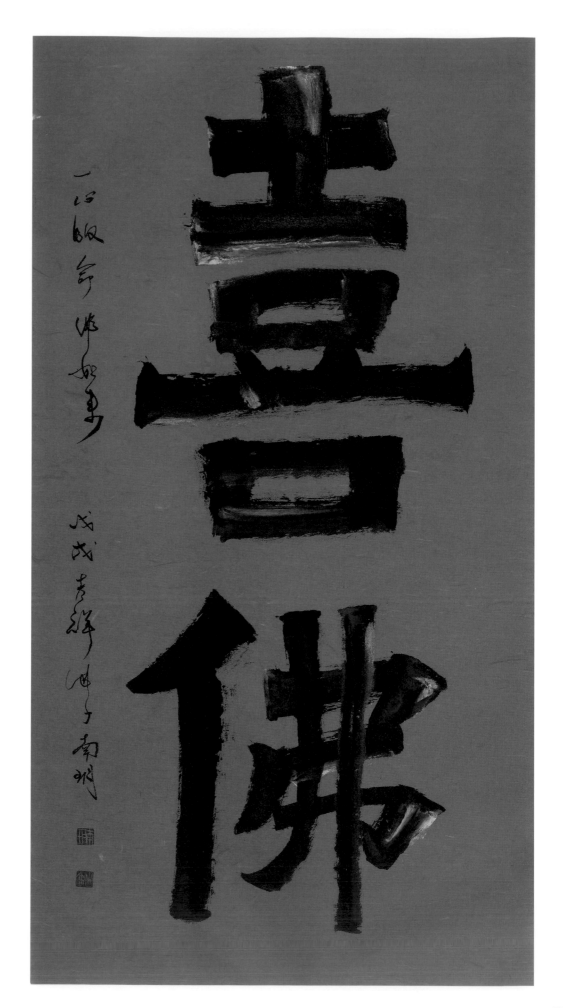

76x144cm 2016

70

清涼

南玥

清涼
中堂 70X140cm 2017

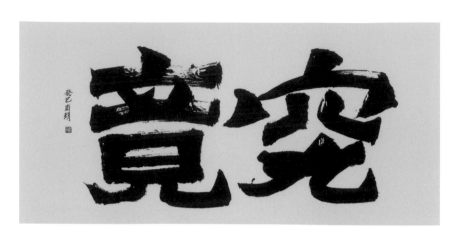

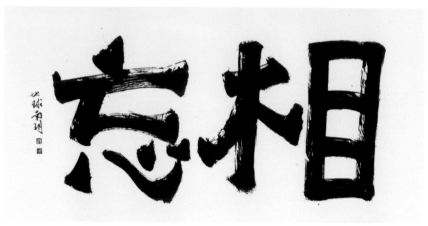

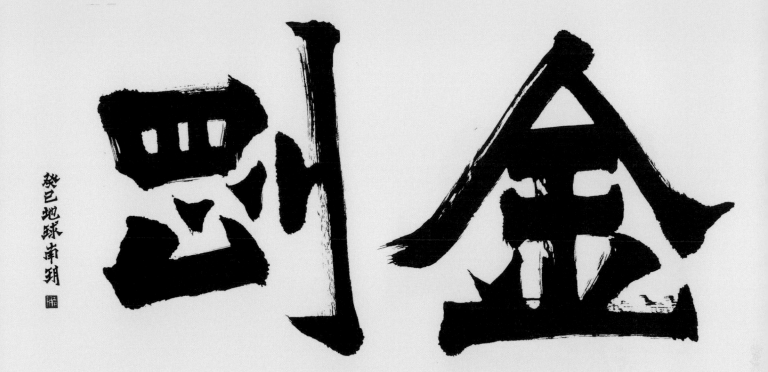

金剛

癸巳地球南玥

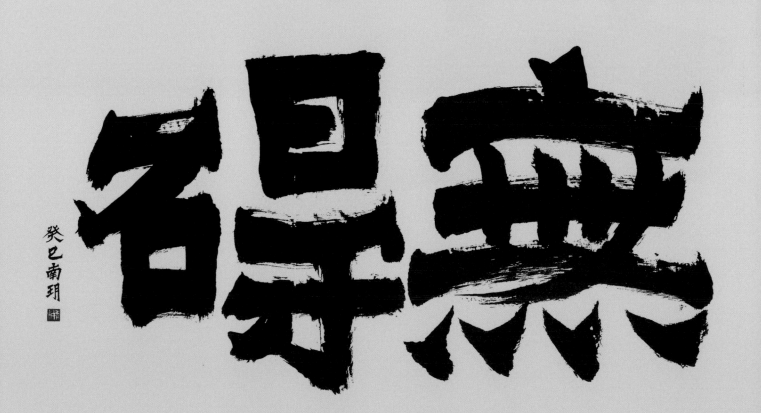

無得

癸巳南玥

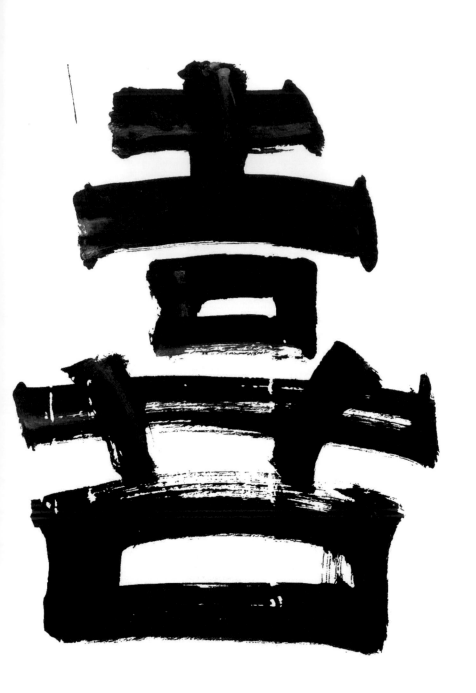

喜生

橫幅　180X90cm 二013

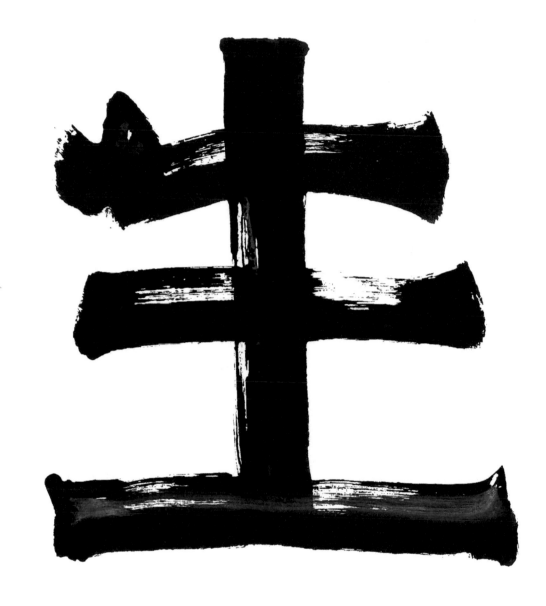

如意春生

地球禪音 叔明

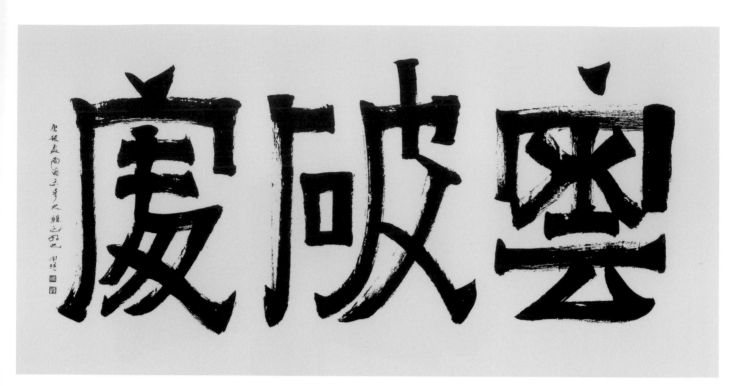

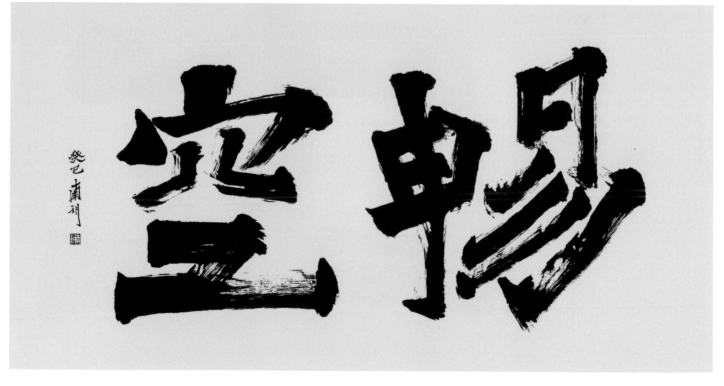

雲破處
橫幅　140X70cm 2013

暢空
橫幅　140X70cm 2013

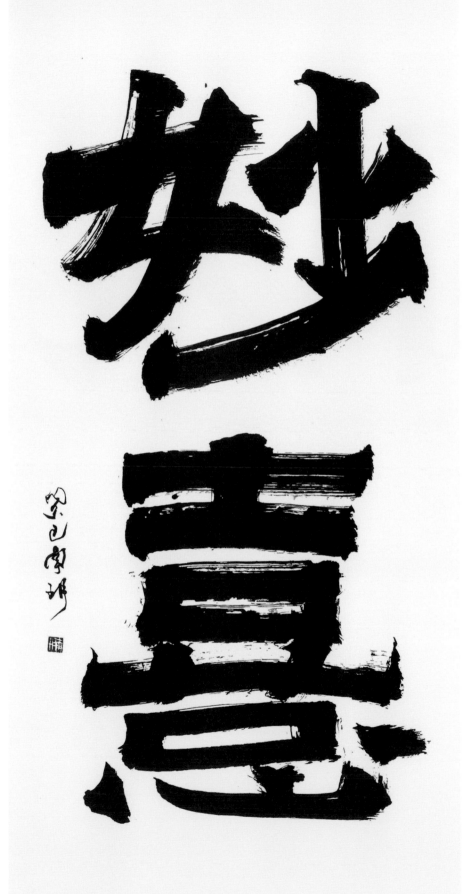

妙憙
中堂 70X140cm 2017

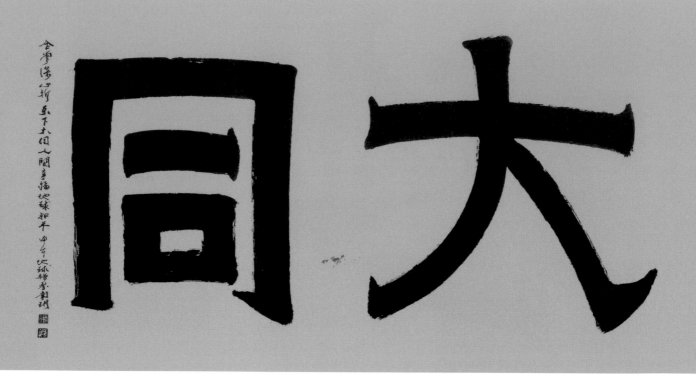

大同
橫幅 180X90cm 2014

般若
橫幅 140X70cm 2017

善集
橫幅 140X70cm 2017

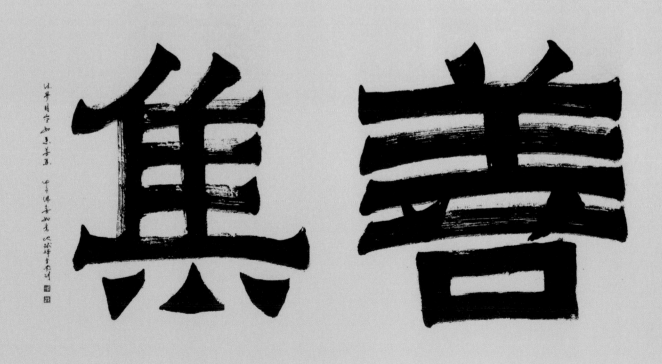

禮運大同篇

大道之行也，天下為公，選賢與能，講信修睦。故人不獨親其親，不獨子其子，使老有所終，壯有所用，幼有所長，鰥寡孤獨廢疾者皆有所養，男有分

女有歸貨惡其棄於
地也不必藏於己力
惡其不出於身也不
必為己是故謀閉而
不興盜竊亂賊而不
作故外戶而不閉是
謂大同

歲次丙申陽月　地球禪者洪啟嵩

禮運大同篇
橫幅 180X90cm 2016

天女散華

雲岡花月善人如雲集賢者同宴心
天樂淨鳴空散華普圓眾生憙合十
禮佛誠蓮步輕影下覺岩
一念了了憙會三千年古來中秋鏡
一樣新清空玉蟾懸銀盤普明一切
境古桂含清露吐出妙香馨
點那劫波若恆沙踏浪吟頌偈來彈
指輕看多少寒暑詠詩運時輪青春
依舊少年佛更望現前人福起世間
相續覺眾生

現出神山玄妙境劈開法界女媧石
開佛窟入禪悟明清淨體圓澄憙迎
佛會西天來東土成
一華一世界一葉一如來
輕扶晚霞托落日一心平擂夕陽鼓
輕匀吉祥合淨曲拈起彩虹細明絲
織作霓裳羽衣袖雲捲眾清芳賢者
心宴千年目為當會寺

天女散華
通屏 360X90cm 2013

雲岡花月善人如雲集 賢者同宴心
天樂淨鳴空 散華普圓眾生喜
合十禮佛誠 蓮步輕影下覺岩
一念了了 喜會三千年
古來中秋鏡一樣新
清空玉蟾懸銀盤 普明一切境
古桂含清露 吐出妙香馨
點那劫波若恆沙 踏浪吟頌偈來
彈指輕看多少寒暑 詠詩運時輪
青春依舊少年佛 更望現前人
福起地球 相續覺眾生

步雲清空青勝藍毘耶國武周山妙
意淨土法性身娑婆世界無垢稱不
可思議方丈室中普現不二門
維摩一默聲如雷言語道斷非去來
今阿羅漢三昧醉心有真俗分散華
正合身眾菩薩超彼聲色外眼處聞
聲早得悟明眾香佛國來法身大士
無相現天女妙手段輔那維摩詰相
隨到雲岡直到眾生成佛了誓願乃
成

蟾圓古時秋寒泉心月印空流淨霞
澄江含玉映法界這廂是清淨毘盧
遮那那廂是未來佛彌勒尊多寶如
來釋迦佛雙雙對坐歡憙談天教那
眾生全成了佛慈悲喜捨處處顯現
正是法性妙傳心黃金新世紀相約
總在人間成

癸巳地球禪者 洪啟嵩造

現出神山玄妙境 劈開法界女媧石
開佛窟入禪悟明 清淨體圓澄
喜迎佛會 西天來 東土成
一華一世界 一葉一如來
輕扶晚霞托落日 一心平撫夕陽鼓
袖雲捲 眾清芳 賢者心宴
拈起彩虹細明絲 織作霓裳羽衣
千年相約當會時
莫忘人間願淨土 娑婆和平自在人
步雲清空 青勝藍 毘耶國 武周山
妙喜淨土法性身 娑婆世界無垢稱
不可思議方丈室中 普現不二門
維摩一默聲如雷 言語道斷 非去來今
阿羅漢 三昧醉 心有真俗分
散華正合身
眾菩薩 超彼聲色外 眼處聞聲早得悟明
眾香佛國來 法身大士
無相現天女妙手段
輔那維摩詰 相隨到雲岡
直到眾生成佛了 誓願乃成
蟾圓古時秋 寒泉心月印
空流淨霞 澄江含玉映法界
這裡是法界毘盧遮那
那廂是未來佛彌勒尊
多寶如來釋迦佛雙雙對坐
歡喜談天 教那眾生全成了佛
慈悲喜捨 處處顯現 正是法性妙傳心
黃金新世紀 相約總在人間成

大方廣佛華嚴經
卷第六十二　入法界品第三十九

爾時善財童子專念善
知識教專念普眼法門
專念佛神力專持法句
雲專入法海門專思法
差別深入法漩澓普入
法虛空淨治法翳障觀
察法寶處漸次南行至
海門國向海雲比丘所

大方廣佛華嚴經
卷第六十二　入法界品第三十九
爾時善財童子專念善
知識教專念普眼法門
專念佛神力專持法句
雲專入法海門專思法
差別深入法漩澓普入
法虛空淨治法翳障觀
察法寶處漸次南行至
海門國向海雲比丘所
頂禮其足右遶畢已於
前合掌作如是言聖者
我已先發阿耨多羅三
藐三菩提心欲入一切
無上智海而未知菩
薩云何能捨世俗家生如
來家云何能度生死海

入佛智海云何能離凡
夫地入如來地云何能
斷生死流入菩薩行流
云何能破生死輪成菩
薩願輪云何能滅魔境
界顯佛境界云何能竭
愛欲海長大悲海云何
能閉眾難惡趣門開諸
天涅槃門云何能出三
界城入一切智城云何
能棄捨一切玩好之物
悉以饒益一切眾生時
海雲比丘告善財言善
男子汝已發阿耨多羅
三藐三菩提心耶善財
言唯我已先發阿耨多
羅三藐三菩提心

斷生死流入菩薩行流　夫地入如來地云何能　入佛智海云何能離凡　來家云何能度生死海　云何能捨世俗家生如　無上智海而未知菩薩　貌三菩提心欲入一切　我已先發阿耨多羅三　前合掌作如是言聖者

云何能破生死輪成菩

大方廣佛華嚴經 入法界品 摘錄
通屏 520X70cm 2014

十有二年常以大海為
其境界所謂思惟大海
廣大無量思惟大海甚
深難測思惟大海漸次
深廣思惟大海無量眾
寶奇妙莊嚴思惟大海
積無量水思惟大海水
色不同不可思議思惟
大海無量眾生之所住
處思惟大海容受種種
大身眾生思惟大海能
受大雲所雨之雨思惟
大海無增無減
甲午地球禪者洪啟嵩恭書

緣起大智度

行證瑜伽師

丙申地球禪者南玥

般若波羅蜜多心經

觀自在菩薩行深般若波羅蜜多時照見五蘊皆空度一切苦厄舍利子色不異空空不異色色即是空空即是色受想行識亦復如是舍利子是諸法空相不生不滅不垢不淨不增不減是故空中無色無受想行識無眼耳鼻舌身意無色聲香味觸法無眼界乃至無意識界無無明亦無無明盡乃至無老死亦無老死盡無苦集滅道無智亦無得以無所得故菩提薩埵依般若波羅蜜多故心無罣礙無罣礙故無有恐怖遠離顛倒夢想究竟涅槃三世諸佛依般若波羅蜜多故得阿耨多羅三藐三菩提故知般若波羅蜜多是大神咒是大明咒是無上咒是無等等咒能除一切苦真實不虛故說般若波羅蜜多咒即說咒曰揭諦揭諦波羅揭諦波羅僧揭諦菩提薩婆訶

歲次癸巳中秋佛喜時吉地球禪者南玥合十

心經
大中堂 90X180cm 2013

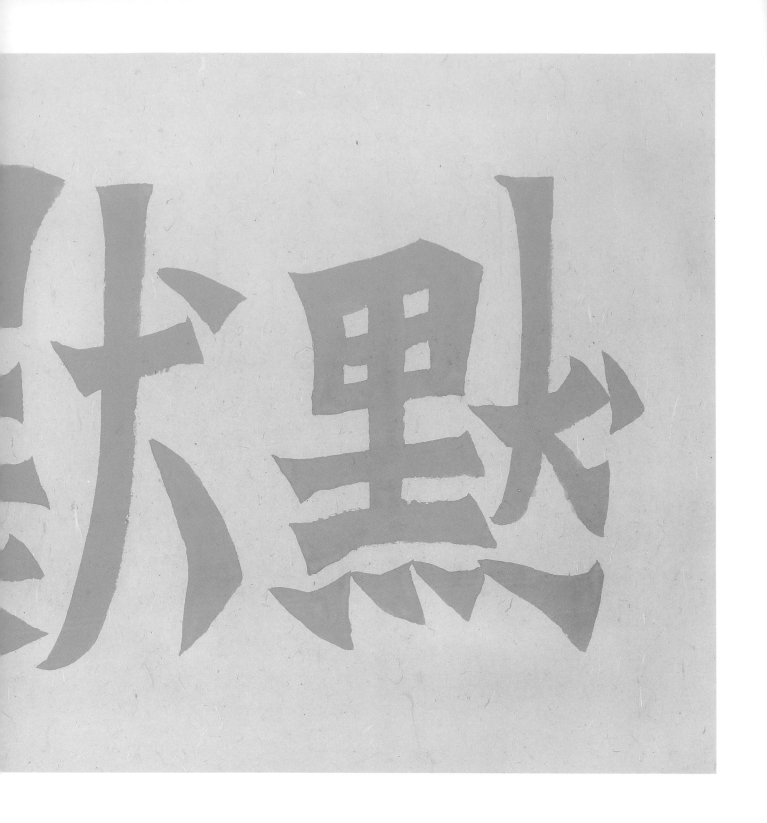

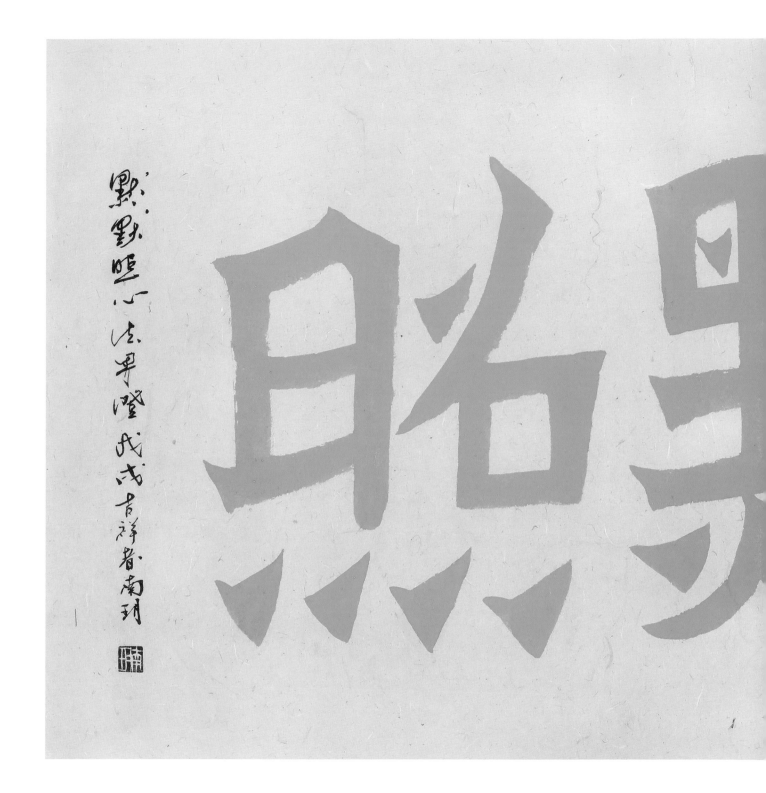

默默照心法界燈戊戌吉祥者南玥

默默照
140X68cm 2018

盧卯三昧境

如來清淨禪

丙申 地球禪者南玥題

金

海印三昧境
如來清淨禪
對聯 45X180cm 2016

金剛喻定
橫批 180X45cm 2016

佛說八大人覺經

為佛弟子常於晝夜至心誦念八大人覺

第一覺悟世間無常國土危脆四大苦空五陰
無我生滅變異虛偽無主心是惡源形為罪藪
如是觀察漸離生死

第二覺知多欲為苦生死疲勞從貪欲起少欲
無為身心自在

第三覺知心無厭足唯得多求增長罪惡菩薩
不爾常念知足安貧守道唯慧是業

第四覺知懈怠墜落常行精進破煩惱惡摧伏
四魔出陰界獄

第五覺悟愚癡生死菩薩常念廣學多聞增長
智慧成就辯才教化一切悉以大樂

第六覺知貧苦多怨橫結惡緣菩薩布施等念

業覺悟五欲…貞慇…世人…樂念三

衣羈鉢法器志願出家守道清白梵行高遠慈

悲一切

行道慈悲修慧乘法身舩至涅槃岸復還生死

度脫衆生以前八事開導一切令諸衆生覺生

死苦捨離五欲脩心聖道若佛弟子誦此八事

扵念念中滅無量罪進趣菩提速登正覺永斷

生死常住快樂

歲次丁酉 地球禪者洪啟嵩 合十扵雲岡石窟

佛說八大人覺經
通屏　270X90cm　2017

洪啟嵩禪師　覺性藝術年譜

「畫會活得比我久，而每一幅畫，都彰顯著自己的願力與生命，期待他們能善助人類演化，成為最重要的覺性藝術資產。」

洪啟嵩禪師，藝術筆名南玥，一位大悲入世的菩薩行者，集禪學、藝術、著述為一身之大家，被譽為「廿一世紀的米開朗基羅」、「當代空海」。

年幼目睹工廠爆炸現場及親人逝世，感受生死無常，十歲起參學各派禪法，二十歲開始教授禪定，海內外從學者無數，畢生致力推展人類普遍之覺性運動，開啟覺性地球。其一生修持、講學、著述不輟，足跡遍佈全球。除應邀於台灣政府機關及大學、企業講學，並應邀至美國哈佛大學、麻省理工學院、俄亥俄大學、中國北京、人民、清華大學，上海師範、復旦大學等世界知名學府演講。並於印度菩提伽耶、美國佛教會、麻州佛教會、雲岡石窟等地，講學及主持禪七。

一九九五年開始進行書法、繪畫、雕塑、金石等藝術創作。二〇一三年於台北漢字文化節，單手持重二十公斤大毛筆，揮毫寫下 27 x 38 公尺的巨龍漢字，創下世界記錄。二〇一三年因雲岡石窟因緣而深研魏碑，於二〇一八年著成《魏碑典》。二〇一七年以大篆書寫老子《道德經》全文五千餘字，而深入篆體、金文、甲骨文等各種古文字。

二〇一八年完成人類史上最巨畫作─世紀大佛，祈願和解人心、和平地球。歷時十七年完成全畫，於台灣高雄首展，五日突破十萬人次參觀。

「人生百年幻身，畫留千年演法」，洪啟嵩禪師以開啟人類心靈智慧、慈悲、覺悟，創新文化與人類新文明的「覺性藝術」，祈願守護人類昇華邁向慈悲與智慧的演化之路！

殊榮

一九九〇年　獲台灣行政院文建會金鼎獎，為佛教界首獲此殊榮。（圖一）

二〇〇九年　獲舊金山市政府頒發榮譽狀。（圖二）

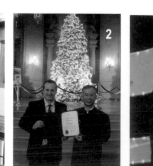

二〇一〇年 ・ 獲不丹皇家政府頒發榮譽狀。（圖三：二〇一七年與不丹皇太后合影）

二〇一三年 ・ 獲聘為世界文化遺產雲岡石窟首席顧問，二〇一七年獲成立個展專館殊榮。

洪啟嵩禪師—覺性藝術大事記

一九九五年 ・ 開始進行繪畫、雕塑、金石等藝術創作。

二〇〇一年 ・ 感於巴米揚大佛被毀，發願一個人完成人類史上最巨畫作—世紀大佛（166x 72.5 公尺）。

二〇〇六年 ・ 進行「萬佛計劃」，開始書寫單一字徑達 1.5 米的大佛字，至二〇一八年已完成六千六百幅。

二〇〇七年 ・ 恭繪五公尺千手觀音，為全球禽流感等疫疾祈福。

二〇〇八年 ・ 所繪之五公尺巨幅成道佛，被懸掛於佛陀成道聖地—印度菩提伽耶正覺大塔之阿育王山門，為史上唯一獲此殊榮者。（圖四）

二〇一〇年 ・ 五月於美國舊金山南海藝術中心舉辦個展〈幸福觀音展〉。

・ 第一本繪本《送你一首渡河的歌—心經》出版，蟬聯暢銷書排行榜。

二〇一一年 ・ 首創於浙江龍泉青瓷繪禪畫，開啟龍泉青瓷嶄新里程碑。

・ 應邀至中國北京大學書法藝術研究所演講。

・ 於中國雲岡石窟揮毫寫大佛字（13x25 公尺）、心經（100x3 公尺），及雲岡大佛寫真（13x25 公尺）。

二〇一二年 ・ 完成世界最大忿怒蓮師多傑勒畫像（10x5 公尺）。

・ 三月應台北第八屆漢字文化節之邀，於台北火車站揮毫書寫大龍字（38x27 公尺），創下手持毛筆書寫巨型漢字世界記錄。（圖五）

・ 七月南玥美術館成立。

・ 七月《滿願觀音》大畫冊出版，為亞洲最大書籍，以藝術覺悟人心。

・ 十月應邀參加西湖兩岸名家展。

二〇一三年 ・ 於世界文化遺產雲岡石窟，舉辦「月下雲岡三千年」晚宴，二百位企業界及文化界地球菁英共與盛會，開創兩岸文化新視野。所書之魏碑〈心經〉及〈月下雲岡記〉於雲岡石窟刻石立碑。（圖六、圖七）

・ 以雲岡石窟因緣，開始書寫魏碑書法，造〈新魏碑賦〉。

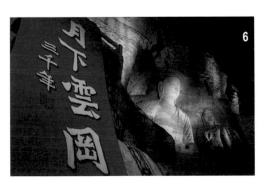

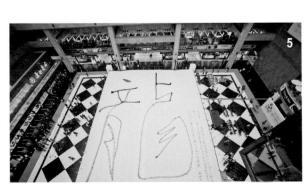

二〇一四年
• 十二月應邀至大同市魏碑書法展進行主題演講，提出「天下魏碑出大同」的論點，為魏碑文化起源做了明確的歷史定位。

二〇一五年
• 三月日本經營之聖稻盛和夫訪台，以魏碑書法題贈稻盛和夫先生題名對聯「稻實天下盛 和哲大丈夫」。
• 母親節於台北車站展出大魏碑心經 (5x10 公尺)，單一字徑達六十公分，宛如壯觀的摩崖石刻出現在台北車站。
• 九月於雲岡博物館舉辦魏碑書法展，其中作品「天下魏碑出大同」，單一字徑達二公尺。
• 於「世界陶瓷之都」德化，進行白瓷藝術彩繪，為中華傳統德化白瓷開啟新頁。（圖八）
• 九月「世紀大佛 · 白描現身」高雄展出。

二〇一六年
• 十一月繪宇宙蓮師八變（共九幅，每幅 240x120 公分），象徵蓮花生大士在宇宙時代創新意義。
• 一月應邀至福建德化陶瓷博物館為陶瓷藝術家演講「天下之大方 · 人間心器」。
• 二月於佛陀成道地印度菩提伽耶刻石立碑—所題之「菩提伽耶覺性地球記」（刻文：魏碑及梵文），為宋代之後首次立於此地之漢文刻碑。
• 五月應台灣鐵路管理局邀請彩繪觀音列車，舉辦「觀音環台 · 幸福列車」活動，並於全台七大車站舉行觀音畫展，為台灣祈福。

二〇一七年
• 南玥覺性藝術文化基金會成立。
• 《覺華悟語—福貴牡丹二十四品》畫冊出版。
• 應台開集團新埔道教文化園區邀請，以大篆書法書寫老子《道德經》全文計劃。
• 端午節應邀於花蓮日出節洄瀾灣現場揮毫十公尺「道法自然」，為台灣祈福。

二〇一八年
• 三月應台開集團花蓮「大佛賜福」邀請，於花蓮展出雲岡大佛寫真 (13 x 25 公尺)，為花蓮震災祈福。
• 五月完成人類史上最大畫像—世紀大佛 (166x72.5 公尺)，於台灣高雄首展：「大佛拈花—二〇一八地球靈文化節」，展出五天超過十萬人次參觀。（圖九）
• 七月雲岡石窟洪啟嵩禪師個展專館成立。
• 十月著成魏碑書法藝術《魏碑典》，在邁入地球時代的前夕，以魏碑書法的「合（融合）、新（創新）、普（普遍）、覺（覺悟）」的精神，做為創發更豐富圓滿地球文化的概念載體。

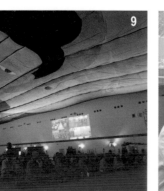

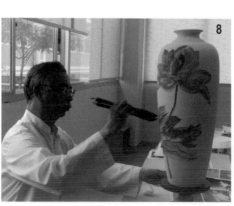

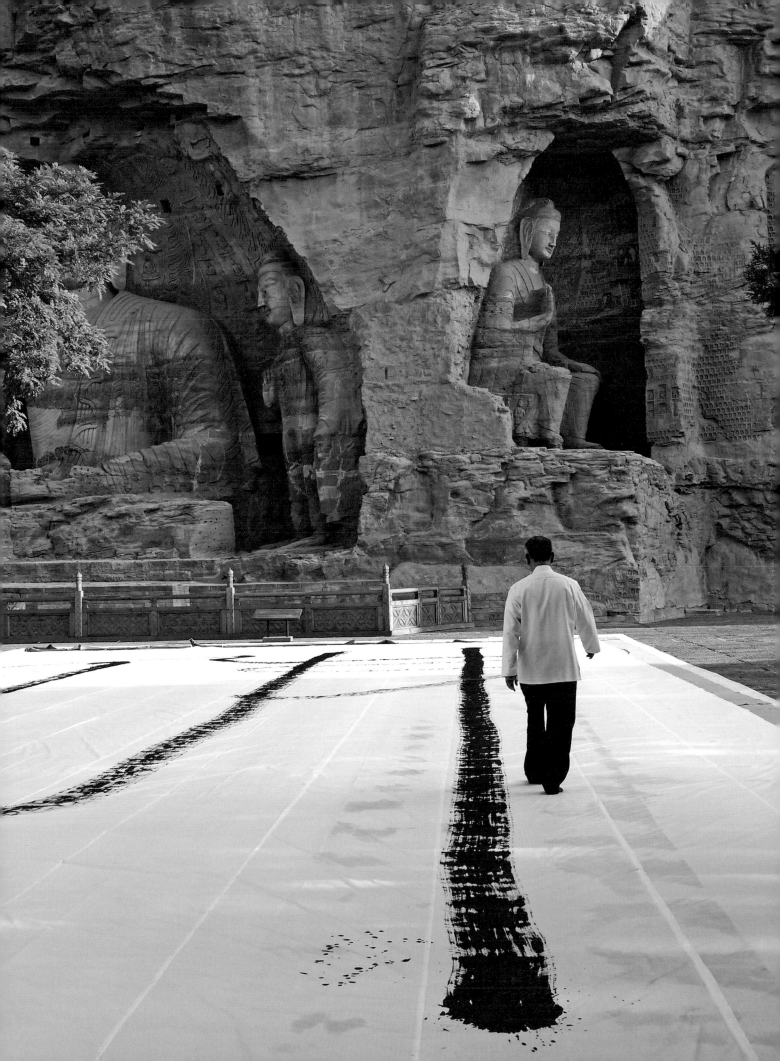

迴響 | 媒體報導

「洪啟嵩大師繪製地球上有史以來最大規模的佛像，可說是人類史上空前絕後，是一件值得所有人肯定與讚美的壯舉！

在這個 充滿困境的世界裡，洪大師為我們及全人類，將世界和平、社會和諧，及個人幸福的信息，深深地植入了大佛之中。」

— 不丹前總理 肯贊・多傑

「洪老師畫大佛，是一種修鍊，將心願念力投注在畫布上，透過大佛傳遞到所有觀看大佛的人身上，產生正向的影響。」

— 前監察院長 陳履安

「心靈像是一首詩的流動，要怎麼講清楚，實在難乎其難。洪啟嵩的『禪心禪畫』，居然像智慧的陽光，照在心靈上，讓你窺 見了流動中詩意的內涵與美感。」

— 前統一集團總裁 林蒼生

「有形無形之間，照見自由無拘。洪啟嵩的畫自有斯境。」

— 藝術學者 莊伯和

「站在洪老師的畫前，你可以靜靜地看著，不斷地回想到自己的生活，所走過的路，曾有過的嚮往和夢想。洪老師的畫，

無論 從美學、社會學及人生價值觀，都具有極大的價值！」

— 舊金山南灣藝術學院院長 段昭南

「洪老師的繪畫，輕鬆自在，喜慶稚氣，大巧如拙，令人隨喜讚歎。洪老師的書法，以筆為刀，以紙為石，朗朗正氣，

頗具魏 晉風度。我曾驚詫他那纖細的雙手，揮灑的大筆，強勁的魏碑書體，就像他深入淺出、形神俱到的禪修教學，

縱橫隨心。」

— 雲岡石窟研究院院長 張焯

「洪啟嵩老師以佛心來入畫。簡潔寫意的畫風，兼具了八大山人的特色，大膽鮮艷的用色，讓人感受到畢卡索、瑪帝斯的意境，同時又讓人感到寧靜祥和。這是一種極致的藝術境界，更是一種禪的境界。」

「洪先生的魏碑書法，以『形』寓於『心』，使生命臻至真、善、美、聖的境界，展現心之大美。」

——資深媒體人 眭澔平

「洪老師既是一位偉大的禪師，也是藝術及書法大家，讓人不禁想起日本的空海大師，除了修行上的偉大成就，也因為其書法的深厚造詣，而被尊稱為日本『書聖』。洪老師畫世紀大佛為地球祈福，創下世界記錄，兩位天才大師的身影，古今輝映！」

——四屆中國書協學術委員·平城魏碑專家 殷憲

——台灣盛和塾召集人 唐松章

魏碑書法專題座談會舉行

山西大同日報 2014.12.03 報導

十二月二日上午，魏碑書法專題座談會在和陽美術館二樓會議室舉行。據瞭解，本次座談會由大同市魏碑研究院主辦，邀請到來自臺灣的國際知名的禪學大師、書法家洪啟嵩和董其高、郜孝、力高才、趙忠格、韓府、馬子明、杜鵑等十餘位大同市魏碑書法家、學者齊聚一堂，共同為平城魏碑的發展獻計獻策。

座談會上，洪啟嵩展示了他近期創作的魏碑書法作品，他認為魏碑書法以紙為石、以筆為刀的表現手法十分值得研究和延伸，並希望挖掘魏碑文明的文化內涵，向全世界宣傳魏碑書法，讓古都大同成為全世界最美的博物館。

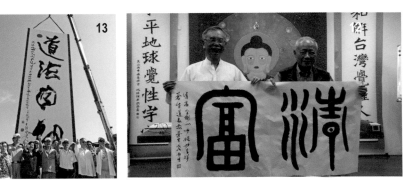

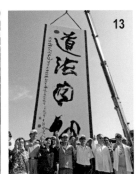

山西大同日報　記者張詩珩報導

天下魏碑出大同—專訪國際知名禪學大師、書法家洪啟嵩

因雲岡石窟與平城結緣，洪啟嵩已經第五次來到大同了，這一次為的是他鍾愛的魏碑書法。洪啟嵩自稱是魏碑書法的「初學者」，他說以魏碑為載體的文明深不可測，每次提筆他都心懷感恩，當時的心境也總能在筆和紙中得到淋漓盡致的體現，開始之前、結束之後，心力始終相通。

洪啟嵩為了尋找魏碑書法的新出路，不斷地嘗試各種方法向全世界推廣魏碑。他認為「合、新、普、覺」是魏碑的核心精神。「合」指的是魏碑發生于世界文化融合之際，以開放為精神，融攝中華、印度與鮮卑的各種原形文化，成為新的文化典範；「新」是指魏碑創新與自由在隸書、楷書交匯之際，開創出新的文化與載體；「普」是指魏碑將廟堂文化轉成普世的文化流傳，讓中華文化得以普及和流傳；「覺」則是以魏碑為載體，開出新的覺性時代。洪啟嵩希望開啟新魏碑運動之旅，讓魏碑書法重回人們的視線，創發更豐富圓滿的魏碑文化。

說到平城魏碑的發展前景，洪啟嵩給出了大膽的定位和總結。「天下魏碑出大同，其實無需爭論究竟是平城魏碑好，還是洛陽魏碑好，更不用辨別個中區別，大同是魏碑的發源地，這點毫無疑問，所以洛陽魏碑是平城魏碑的後代、分支，或是一種傳承延續，這個戰略高度是一定要拉高的。」他認為所有的魏碑書法終究都要回歸大同原鄉，各自為政只會故步自封，形不成完整的魏碑文化體系，歷史就擺在那裡，誰都不可否認，對平城人來說需要構建這份自信。洪啟嵩打趣地告訴記者，日後如果真的成立了魏碑博物館，千萬不要單放平城魏碑，還要放洛陽魏碑、山東魏碑，這才能真正體現出「魏碑之都」的概念，要有胸懷讓魏碑文化納入、回歸、延續。

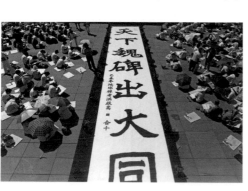
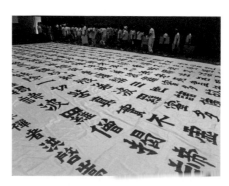

2015 年於雲岡石窟舉辦「魏碑書法藝術展」及「千人魏碑寫經」活動。

地球禪者 洪啟嵩

二〇一四年提出「天下魏碑出大同」的宏觀視野，為魏碑文化之起源做明確的定位。

洪啟嵩覺性藝術 01

心無點墨 · 其墨如金 洪啟嵩禪師的魏碑藝術

作　　者：洪啟嵩
發 行 人：龔玲慧
藝術總監：王桂沰
美術編輯：吳霈媜、張育甄
文字編輯：彭婉甄、莊涵甄
出 版 者：南玥藝術院
電　　話：886-2-2219-8189
聯 絡 處：新北市新店區民權路 108-3 號 10 樓
發　　行：全佛文化事業有限公司
訂購專線：886-2-2913-2199
傳真專線：886-2-2913-3693
匯款帳號：3199717004240 合作金庫銀行大坪林分行
戶　　名：全佛文化事業有限公司
E-mail：buddhall@ms7.hinet.net　http://www.buddhall.com
製版印刷：瑞豐實業股份有限公司
初　　版：二○一八年十月
定　　價：NT$360 元
ISBN 978-986-97048-1-6 (平裝)
版權所有 · 請勿翻印

國家圖書館出版品預行編目（CIP）資料

心無點墨．其墨如金：洪啟嵩禪師的魏碑藝
術 / 洪啟嵩作．－ 初版．－ 新北市：南
玥藝術院，2018.10
　　面；　公分
ISBN 978-986-97048-1-6（平裝）

1. 碑帖

　　　943.6　　107017741